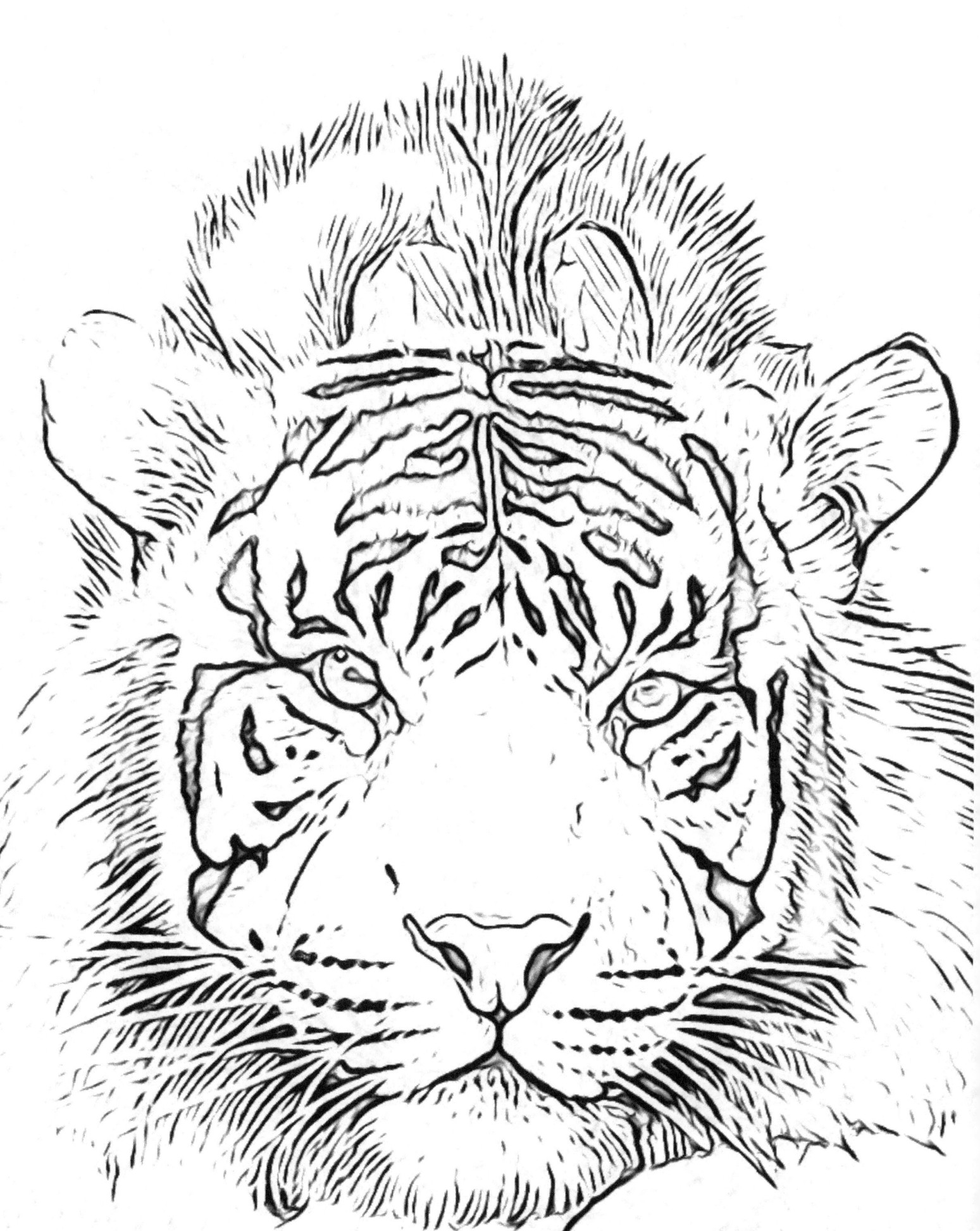

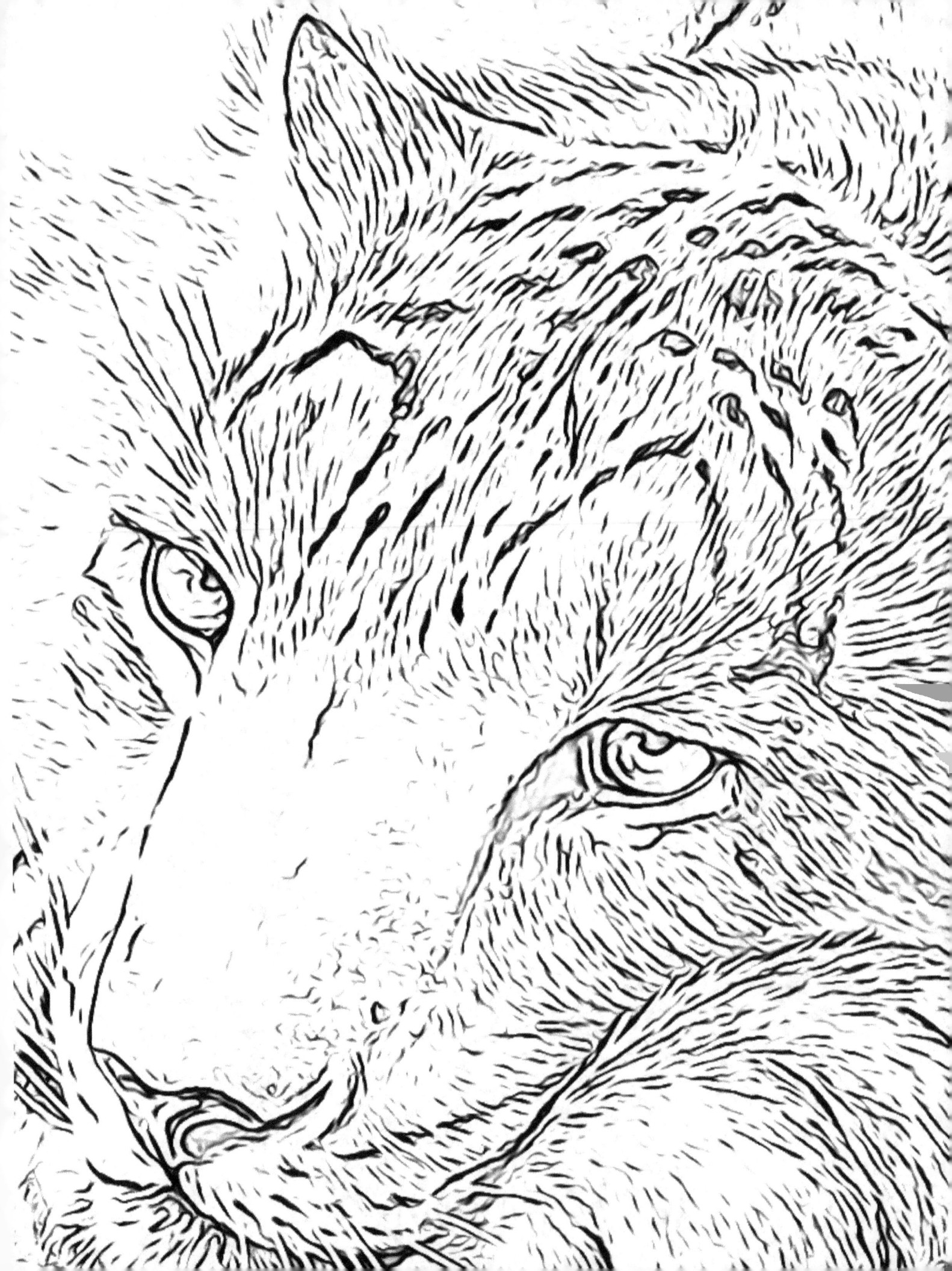

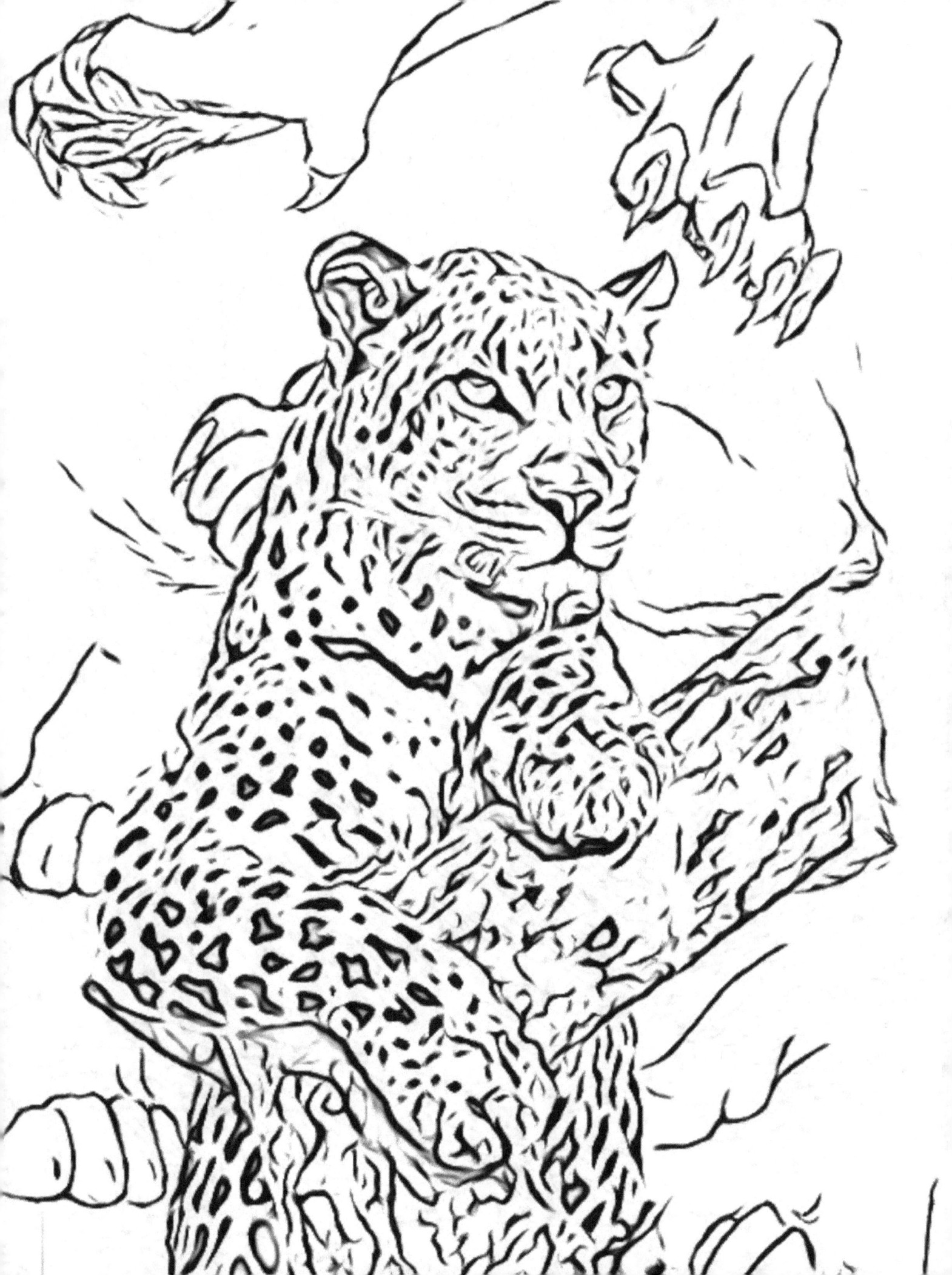

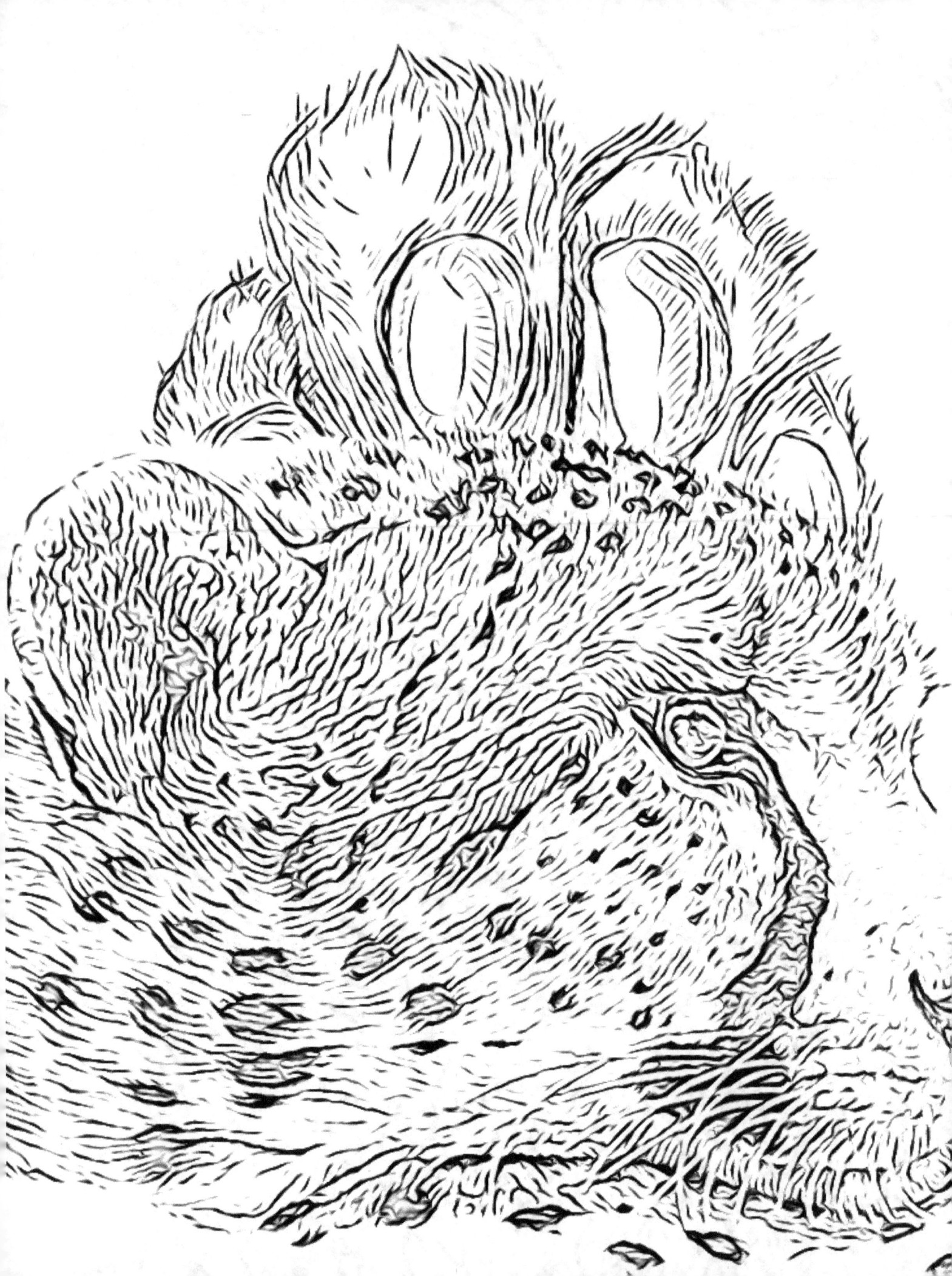